																												1.7
											٠		,	٠														
																								•				
																											,	
•	•	•																										
	•	•																										
		٠																										
		•	٠	٠				*											٠							•		•
		٠	٠	•		٠	•	٠																	•	•	٠	
		*	٠	٠	*	٠	٠	٠	٠	٠	٠		*	٠	*	٠	٠		٠		•	٠	•	٠	٠	٠	٠	
	•		٠	٠	٠	٠	٠	٠	٠	٠	٠	٠	٠		٠	٠	٠	•	٠			٠		•	٠	٠	٠	
	•	٠	٠	٠		٠	٠	٠	٠	٠	٠	٠	٠		٠	٠	٠	٠	٠	٠	٠	٠	•	٠	٠	•	•	
						٠	٠		٠	٠	٠	٠	٠	٠			٠	٠	٠	٠	٠	٠	٠	٠	٠		٠	
		٠		٠	٠				٠	٠	٠	٠	٠		٠	٠	٠	٠	٠	٠	٠	٠	٠	٠	•	٠		•
1			٠	٠	٠				٠		٠			٠	٠	٠	٠		٠	٠	٠	٠		٠	ř	٠		
			•		٠							٠		٠		٠			٠	٠	٠	٠	٠		٠	٠	٠	
10						٠					٠	٠				٠	٠							٠		٠	٠	
9																				٠	٠				٠	٠		
3																												
																					,							
																						ï						
	•	٠	•																									
								٠																				
	•	٠	٠	•	٠		٠		٠																		•	
		٠	٠	•	٠	٠	•	٠	٠	٠	٠	٠	٠	٠				٠								•		
		٠	٠	٠	٠	٠	٠		٠	٠			٠	٠	٠	٠	٠		•	٠	٠		٠			٠	٠	
	٠	٠		٠	٠	٠	*	٠	٠	٠	٠	٠	٠	٠	٠	٠	٠	٠	٠	٠	٠		٠	•			٠	

			H																								
																٠						٠				•	
																						٠					
																						٠			٠		
																									,		
																									٠		
												*	•			٠			٠			٠					
										٠					٠				٠						٠		
													٠														
								٠				×	٠		٠	ř			٠								
					٠				٠			*				٠			•								
			٠																								
									•							٠			٠			٠			•		
				٠				٠			٠				٠							٠			٠		
		٠		٠				٠	٠		٠		•	٠	٠		٠				٠						
						٠			٠		٠	٠	٠			٠	٠			•	٠	٠		٠		٠	
		٠						•	٠		٠						٠				٠		٠	٠	٠		
			ř		٠	٠	٠	٠	٠		٠	٠			٠				٠		٠	٠	٠	٠	٠		
			٠		٠	٠		٠				٠		٠	٠	٠	•				٠	•	٠	•	٠		٠
			٠	٠	٠		٠		٠		٠	٠	٠	٠		٠	٠			٠	٠	٠	٠		٠		
			٠	٠	٠	٠					٠	٠	٠	٠,	٠	٠						٠	٠		٠	٠	
	٠	٠	٠		٠	٠					٠	٠	•	•	٠	٠	•				٠	•	٠	•	٠		
	٠	٠	٠	•		•	٠	٠		٠	٠	٠	٠	٠	٠			٠		٠	٠	٠	٠	٠		٠	
٠		٠	٠	٠	٠			٠	٠	٠	•	•	•	٠	٠		٠	٠		٠	٠	٠	٠	٠	٠	٠	
	٠	٠		٠			٠	•		٠	٠	٠	٠		٠	٠	٠		٠		٠	٠		٠	٠	٠	
٠	•	•	•	•	٠	٠	٠	*		٠	٠	٠	٠	٠	٠	٠	٠	٠	٠	٠	*	٠	٠	*	٠	٠	
•		•	٠	•	٠	٠	٠	٠	•	٠	•	٠	•	•	٠	٠	٠	٠	•	٠	٠	•	٠	٠	٠	٠	
٠	•	٠	٠	٠	٠	٠	٠	٠	٠	٠	٠	٠	٠	٠	*	•	•	٠	٠	•	٠	٠	٠	٠	•	٠	
٠		٠		٠	•		٠	٠	•	٠	•	•		•	٠	٠	٠	٠	٠		٠	٠	٠	٠		٠	
٠		•	٠	٠			٠																	٠		٠	
	٠	٠	٠	٠	٠			٠																٠		•	
		•	٠	٠		٠	٠	٠		٠	•		٠														
	٠			٠	٠						٠													٠			•
•		٠	٠	•	٠	٠	*	٠	٠	•	•															•	
	٠	٠	٠		٠	•	٠	٠	•	•	٠		٠	٠		٠	٠	٠	٠	٠	٠	٠	٠	*	٠	٠	٠
•	•	٠	٠	٠	٠	٠	•	٠	٠	•		٠	٠		٠		٠			٠	٠	•	٠	٠	٠	٠	•
	•	•	٠		٠	٠		٠	٠			•	٠	٠	•	٠	٠	•	•	٠	•	٠	٠	٠	٠	٠	
	٠	٠	٠	٠	٠		٠	٠	٠		•	•	٠		•	٠		٠			٠	٠	•	٠		٠	

				1																							
			٠	٠	٠		٠	٠		٠		٠		٠		٠	٠		٠	٠	٠	٠		•		٠	•
٠	٠	٠	٠	٠	٠	٠	٠	•	٠	٠	٠			٠	٠	٠	٠	٠	٠	٠	٠		٠	٠	٠	٠	*
•	٠	٠	٠	٠	٠	٠	٠	٠		٠	٠	٠		٠	٠	٠	٠	٠	٠	٠	٠	٠	٠	•	٠	•	٠
٠	•	٠		•	•	•		٠	٠	٠	٠	٠		٠	٠	٠	٠	٠	٠	٠	٠	٠		٠	٠	٠	
٠	٠	٠	٠		•	•	٠	٠	٠	٠	٠	٠	٠	٠	٠	٠	٠	٠	٠	•	٠	٠	,	٠		٠	
٠	٠	٠	٠	٠			٠	٠		٠	٠	٠						٠	٠	٠	٠	٠		٠	٠	٠	•
٠	٠			٠			٠	٠		٠	٠								٠	٠		٠		•		٠	
•		٠		٠	•													٠						•		•	•
•			•	٠	٠													٠			٠	•		•			
٠	٠	٠		٠														٠			•	•	•	٠	•		•
•	•	•	٠		•													•		•							
																										,	
															•												
									,																		
																							·				
			·						,				٠							٠							
							٠	٠														٠	٠			٠	
	٠		×		٠		٠						*				٠			٠	٠				٠	٠	
	14	٠		٠	*	٠	٠	٠				٠	٠			×				٠						٠	
			٠		٠	٠	٠	٠	٠	٠	٠	٠	٠	٠	٠	•	٠			٠	٠	*					
		٠	٠		•	٠	٠	٠	٠	٠	٠	٠	٠		٠		٠	٠		٠	٠	*	٠			٠	
	٠		٠		٠	٠	٠		٠	*	٠	٠	٠	٠	•	٠	٠	•	٠	٠	٠	٠			٠		
	٠		٠		٠	٠		٠	٠	٠	٠	٠	٠	٠		٠	٠	٠	٠	٠	•	٠	٠		٠	٠	•
٠																											
		٠																									
			٠	٠	•	٠		•	•			•	•		٠				•		•	•			•	•	

													9			77		-				7					
							٠																	٠	·	٠	
										٠								•	٠					•	٠		
		٠	٠							٠																	
																		×									
	•				•																						
٠	٠	٠	•	•	•	•	•	•	•			•			•												
	٠	٠	٠		٠			٠	•	•		٠	٠	•	•		•		•	•	•	•	•	•	•	•	
٠	•			٠	•	٠	٠	•	٠				٠		•				٠	٠	•	•	•	٠	٠	•	
		٠	٠	,		٠	٠	٠	٠	,	٠		٠	٠	•	•	٠	٠	٠	•	٠	•	•	٠	•	•	•
	٠	٠	٠	٠			٠	٠		٠	•		•	•	٠		٠		٠	٠	٠	٠	•	٠	٠		•
	*	٠	٠	٠		٠	٠	٠	٠	٠	٠		٠	٠	٠	٠		٠	٠	•		٠	٠		٠		
٠	٠	٠		•	٠	٠	٠	٠	٠	٠	٠	٠		٠	٠	٠	٠	٠	٠	٠	٠	٠	٠	٠	٠		
٠	٠	٠	٠	٠	٠	٠	٠	٠	٠	•	٠		*	٠	٠	•	٠	٠	٠	•	٠	٠	٠	٠		٠	
	٠	٠		٠	٠	٠	٠	٠	٠	٠	٠	٠		٠	٠		٠	٠	٠	٠	٠	٠	٠	٠	٠		
٠	٠	٠	٠	•	٠	٠	٠	٠	٠	*	٠	٠	•		٠	•	٠	٠	٠	٠		٠	*	٠	٠	٠	
٠	٠	٠		•	٠	٠	٠	٠		٠		٠	٠		٠	٠	٠	٠	٠	٠		٠	٠	٠		٠	
٠	٠	٠	٠		٠	٠	٠	٠	٠	٠	٠	•	٠		٠	٠		٠	*	٠	٠	٠	٠	٠		٠	
٠	٠	٠	٠	٠	٠	٠	٠	٠	٠	٠	٠	٠		٠	٠	٠	٠	٠		٠	•	٠	٠	•	٠	٠	٠
٠	٠	٠	٠	٠	٠	٠	•			٠	٠	•	٠	٠	٠	٠	٠	٠	٠	٠		٠	٠	•		٠	
	٠	٠	٠	٠	٠	٠	٠			٠		٠	٠	٠	٠	٠	٠	٠	٠	٠	٠		٠	٠	٠	٠	
*	٠	٠	•		•		*	•		٠	٠	٠	٠		٠	٠	٠	٠	٠	٠		٠	٠		٠		
	٠	٠	٠		٠	٠	٠			٠	٠	٠	٠	٠	٠	٠	٠	٠	•	٠	٠	٠	٠	٠	٠	٠	
٠		٠	٠	٠		٠	*	٠	٠			٠	٠					٠		٠		٠	٠	٠	٠		
				٠			٠																٠		٠		
								٠					٠	٠				•		٠		٠			÷		
			٠				٠					٠										٠					
٠					٠			٠	٠												٠	٠					
											٠																
										1.		0	П	1							П						

																									T	(a)	
							٠	•	٠		٠	٠				٠	٠	٠	•	٠	٠	٠	٠	•	٠	٠	
			٠	٠	٠						٠	٠	٠		٠	•	•	٠	٠	٠	•	٠	٠	٠	•	٠	
													٠			٠	٠	٠	٠		٠	٠		•		٠	
							٠												٠								
																		٠									
													÷														
•																											
				Ĺ																							
•	٠	•	•	•																							
•	•	•	•	•	•																						
•		•	•	•	•		٠			•		•															
٠		•	•	•	٠							•															
٠		٠	٠	٠	٠		٠			•		٠					•			•				•			
•	٠	٠	٠	٠	٠	٠		٠	•	•		٠										٠		٠	•	•	•
٠	٠	٠	٠	٠	٠	•	٠	٠	٠	•	•	•	•	٠						•		٠	•	٠	٠	٠	•
٠	٠	٠	٠	٠	٠	•	٠	٠	٠	٠	٠	٠	•	•	•	•	٠	٠	٠	•	•	•	٠	٠	٠		
٠	٠	٠		٠	٠	•	٠	•	•	٠	•	٠	٠	•	٠	٠	٠	٠	٠	٠	٠		٠	•	٠	٠	
•		٠	٠	٠	*		٠	٠	٠	٠	٠	٠	•	٠	٠	٠	٠	٠		•	٠	•				•	
	٠	٠		٠	٠	•	٠	٠	٠	٠	٠	٠	٠	٠	•	٠	٠	٠	٠	٠	٠	•	•	•	٠	•	
٠	•	٠	٠		*	٠	٠	٠	٠	٠	•	٠	٠	٠	٠	٠	٠	٠		٠	•	٠	٠	٠	•		
٠	٠	٠	•	٠	٠	•			•	٠	٠	٠	٠	•		٠		٠	٠	٠		•	٠	٠	٠	•	
٠		٠	٠	٠	٠	٠	٠	٠	٠		٠	٠		٠		•	٠	٠	٠	٠	*	٠	٠	٠	٠	٠	
٠	٠	٠	٠		٠		•	٠	٠	٠	٠	•	•	٠	٠		٠	٠	٠	٠	٠	٠	٠		٠	•	
		٠	٠		٠	٠			٠			٠	•	٠	٠	٠	٠	٠		٠	•	•		٠	٠	٠	
٠		٠	÷	٠			٠		٠		٠	•			٠		٠	٠		٠	٠	٠	٠	٠	٠		
						•									٠		٠	٠		٠	•	•		٠		٠	•
																					٠	٠		٠	٠		
																					•						
																					٠					٠	
														6													

								٠							٠				٠		٠	•	
														٠									
				,			,																
										,													
								,		į.													
																			¥				
•	•	٠																					
•																							
		•		٠	•																		
	•				•																		
	•																						
٠		٠																					
	٠		•																				
	•	•		,																			
		•	*			,	,	,															
			*	,																			
		•																					
•	•		•																				
			*																				
		٠																					
	٠			•							-												
	•	•				•	•																
		•	•	•	•			•	•														
		٠		•	•	٠				•	•	•	•										

																										61	
																									٠		
•	•			•																							
		•	•	•	•	•	•		•																		
٠	*	٠	٠			٠	•	٠	•	٠	٠	٠	٠			٠	*	٠	٠	•	٠	•	•	•			
٠	٠			٠	٠		٠	٠	٠	•	٠	٠		٠	٠	•		٠	٠	•	٠	•	٠	٠			
	٠	٠	٠				٠	٠		٠		٠	٠	٠	٠	٠	٠	٠		•				٠			
							٠	٠				٠	* 1		٠		٠		٠	٠	٠	٠		•	•	*	
														•	٠		٠		٠	٠		٠		٠		٠	
																						٠		٠	٠		
				٠.																							
																					ī						
•	•		٠	•		•																					
		٠	٠			٠	•	•	٠	٠																	
٠	٠	٠	٠		•	٠		٠	٠	٠	٠		٠							•	٠	•	•		•		
٠		٠	*	٠	٠	٠		٠	•	٠	٠	٠	٠	٠	٠		٠	٠	٠		٠	٠	٠		•	•	•
		٠	٠	٠		*		٠	٠	٠	٠	٠	٠	٠	*	٠	٠	*	٠		•	٠	٠			•	
	٠		٠	٠							•			٠	٠	٠	٠	٠	٠	٠		•	٠	٠	٠	٠	•
								٠			٠							*	•	٠	٠	٠	٠			٠	
								,														٠		٠			
•	•	٠	•	•		•																					
•	٠	٠	•			٠																					
•	٠	•	٠	٠	٠		٠	٠	•		٠	٠	٠			٠			٠								
٠	*	٠	٠	•	٠	٠	•			٠	•	٠	•	٠	٠	*	٠	٠	٠				٠	٠	•	٠	
٠	٠	•	٠	٠	٠		٠	٠	٠	•	٠	٠	٠	•	٠		٠	٠		٠			•	•	•	•	•
٠	*	٠	٠	٠	٠	٠	٠		٠		٠	٠		٠		•	٠		٠	٠	٠	٠	٠	•	٠	٠	
						٠	٠	٠	٠	٠				٠	٠	٠	٠	٠	٠	٠	٠		*	٠	•	٠	
									٠	*	٠			٠	٠	٠	٠				٠		٠	٠	٠	•	٠
					٠	٠											٠										
																			* 1								
														ï													
٠		٠	•		•	٠	•									14.0											
	•	٠	٠	٠	٠	٠	٠	٠	٠	٠	•	•	•	٠				•	*					100			
	٠	٠	٠	٠		٠	٠	٠	٠	٠	•	٠	٠		٠	•	٠	٠	٠	•	•	•	٠		•		
	٠	٠	٠	٠	٠		٠	٠	٠	٠	*	٠	٠	٠	٠		٠	٠	٠	٠	٠	•		٠	٠	٠	•

iliya -								H I				1		- 0									
	٠	•	٠	٠			٠				÷		٠			٠	٠			٠		٠	
					٠											٠	•					٠	
,								ï		ï							·		×			٠	
									٠				٠					*					
		÷								·									×				
		,																					
												,			į.								
						,																	
			,																		×		
															. 7								
						Ш																	

																	186-11										
٠	*	٠	٠	•			٠			٠	٠	•	٠						٠	٠		٠	٠	٠	٠	٠	
٠	٠	•	٠	٠	٠		٠			٠		٠	٠	٠	٠	٠	٠	٠	٠	٠	٠	٠	•	٠		*	
	٠	٠			٠		•	•				٠	٠	٠	٠					٠	٠	٠		٠	٠		٠
	٠	٠	٠	٠	٠	٠	٠		٠		٠	٠	٠		٠	٠	٠	٠	٠	٠	٠	•	٠	٠		٠	٠
•	٠	٠		٠	•	٠	٠	٠	٠		٠	*		٠	٠	٠	٠	٠	٠	٠	٠	٠	٠	٠	٠	٠	
٠	٠	٠	٠	•	٠	٠	٠	٠	٠	٠	٠	٠		٠	٠	٠	٠	٠	٠	٠	٠	*	٠		٠	٠	
	٠	٠	٠	٠	٠	٠	٠		٠	•	•	٠	٠	٠		٠	٠	٠	٠	٠	٠			٠	٠	٠	
	٠	٠	٠	•	٠	٠	٠	٠		٠	٠		٠	٠	•		٠	٠	•	•				٠	•	٠	
		•	٠	٠	•	٠	•		٠	٠		٠		•	٠	٠	٠	٠	٠	٠	•	•	•		•	٠	•
	٠	٠		٠	٠		•	٠			•	•				٠	٠	٠	•	٠	٠	•	٠	•	٠	٠	
٠			٠	٠			٠			٠	٠	٠	٠			•	٠	٠			٠	٠	٠	٠	٠	٠	
	•	٠	•		•			٠									•		•							•	
			•																								
•																											
																٠											
			٠														٠	٠	٠			٠	٠			٠	
				٠				٠						٠	•	•	٠	•							٠		
								٠	٠			٠			•		٠	٠				٠	٠	٠	٠		
		٠	٠	•	٠	•		•	٠	٠	•		٠	٠	٠	٠		٠			٠	٠	٠	٠	•	٠	•
	٠	٠		٠	٠				٠	٠		•	٠			•	٠	٠	٠	٠	٠	٠	٠	٠	•	٠	
	٠	٠	٠	٠	٠	٠	٠	•	٠	٠	٠	٠	٠	٠			٠	٠	•			٠	٠	٠	٠	٠	
•	٠	٠		٠	٠		•	•		٠	٠	•	٠	٠	٠	•	٠	٠	٠							٠	
٠	٠						٠							٠			٠									٠	
	٠			٠																					•		
٠				•																					٠	•	•
		•	٠	٠	٠	•	٠	•	•	٠	٠									٠	٠	٠	•		•	·	
	•	٠	٠	•	٠	•		٠	٠		٠				٠				٠	٠	٠	•	•		•	٠	
		•	•		•	٠	٠		•						•			•	•	•		•	•		•		

																	٠			*							
		٠			*					٠				٠			٠						٠	٠		٠	
					٠						• =											٠		٠			
										٠			٠									٠		٠		٠	
					٠		٠																			٠	
•			٠					٠					٠	٠			٠							٠	٠	٠	
										٠	٠						٠				٠						
				٠																			٠				
٠	٠		٠	٠	٠		٠		٠		٠	٠			٠				٠				٠				
	*		٠	,		•	٠					٠	٠		٠	٠		٠									
٠		٠	٠		٠	٠	٠	٠			٠	٠	٠	٠	٠	×		٠		٠	٠			٠	٠		
•					٠				٠	٠	٠	•	4		٠	,	٠			٠		٠					
٠	٠	٠	ï	٠	٠		٠	٠		٠		÷	٠	ř	٠	÷									·		
,	٠		*		٠	٠	٠	٠	٠			٠	٠		٠	•			٠		٠				•	٠	
	٠	٠		٠	٠			٠			٠	٠	٠		٠	٠		٠		٠	٠	٠			٠	٠	
•	٠		٠		٠	٠	٠	٠	٠		٠	٠	٠	٠		•	٠	٠	٠	٠	٠	٠		٠	٠	٠	
٠	٠	٠				٠	٠	٠	٠	•	٠	٠	•	٠	٠	٠	٠					٠	٠		٠	٠	
٠	٠	٠	٠	٠	٠		٠	٠		•		٠	٠	٠	٠	٠	٠	٠		٠	*	٠		٠	٠	٠	٠
	٠	٠		٠	٠	٠	٠	٠	٠			•	٠	٠	٠	٠	٠	٠	٠		٠	٠	٠	٠	٠		
٠	٠	٠	٠	٠	٠	٠	•	٠	٠	٠	٠	٠	٠	٠	٠		٠		٠	٠	٠		٠	•	*	٠	
٠	٠	٠	٠	٠	٠	٠	٠	٠	٠	٠	٠	٠	٠	٠	٠		٠	٠	٠	٠	٠		٠	٠	٠	٠	٠
٠	٠	•	٠	٠	٠		٠		٠	٠	٠	*	٠	٠	٠		٠	٠	٠	٠	٠	•	٠	٠	٠	٠	
٠	. •	٠		٠	,	٠	٠	٠		٠	٠	٠	٠	٠	٠	٠	٠	٠		٠	٠	٠	٠		٠	٠	•
		•	٠	٠	•	٠	٠	٠		٠			٠		•	•				٠	٠	•	٠	•	٠		
	•	٠	٠		•		٠		٠	٠		٠	٠	•	٠	٠	٠			•	٠	٠	٠	٠	•	٠	•
	٠	٠			٠				٠		•		٠	•	٠				•		٠	٠		٠	٠	٠	
•			•	•	٠		٠	٠			٠		•	٠			•	•			٠		•		٠	•	•
	•								•				•		•	•	•								•	•	
																										,	

							4																				
٠				٠						٠									٠	٠			٠	•	٠		
							٠							٠			٠	٠	٠	٠				٠	٠		
٠							٠						•		٠							٠				٠	
									٠		٠	٠	٠	٠			٠	٠	٠	٠	٠	٠		٠	٠	٠	
					٠		٠		٠	٠	٠		٠		•	•	٠		٠	٠		٠			٠		
1.*			٠	٠	٠		٠				٠			٠		٠	٠	٠	٠	٠			٠	٠	٠	٠	
٠			٠			٠	٠					٠		٠	٠		٠	٠	٠	٠	٠						
٠						٠	٠				٠		٠	٠	٠			٠	٠	٠	٠	٠				٠	٠
٠		٠	٠	٠	٠		٠	٠	•	٠	•		٠	٠			٠	•	٠	٠	٠		٠	•	٠	٠	
٠		٠	٠	٠		٠	٠		٠	٠	٠	٠		•			٠	٠	٠	٠	٠	٠	٠	٠		٠	•
	٠	٠	•	٠	٠	•	•	٠			•	٠	٠		•	•	٠	٠	٠	٠	٠	٠	٠	٠	٠	٠	
٠				٠		٠	٠		٠										٠	٠	٠	٠	٠	٠	٠	٠	٠
٠					٠	٠		•		٠		٠									*			٠	٠		
٠			٠		٠		٠														٠	٠	٠		٠	٠	٠
٠	٠	٠				٠															٠	٠	٠		٠	٠	
٠	٠		٠		٠		٠	٠				٠		٠						٠	٠	•	٠	٠	•	٠	•
٠	٠		٠	٠	٠	٠	٠	٠														٠				٠	•
٠	٠	٠	٠	٠	•		٠	٠	٠	٠	٠	*	•	٠	•	٠	٠		•	٠	٠	٠	٠	٠	•		
٠	٠	٠	٠	٠	•	٠		٠				•													٠		•
٠		٠						٠							٠			•	•							٠	•
	٠		٠	٠					٠			•		٠	٠	•		•	٠	٠	•	٠	٠		٠	٠	
	٠							•																		•	
	•											•											٠			٠	
•												•	•		•												
				٠		•		•		•																	
											·			:													
																								÷			
																		·									
v														-			7										

			^																								
	٠		٠		•	٠	٠	٠	٠	•	٠	٠	٠	٠		٠	٠	•	٠	٠	٠	٠	٠	٠	٠	٠	
	٠		٠	•	•	٠		٠	•	•	٠	٠		٠		٠		٠	٠	٠	٠	٠	٠	•	٠	٠	•
								٠		•	٠	٠	٠	٠	•	٠	٠	٠	•	٠		٠		٠	٠	•	•
			٠	٠		٠		٠	•	٠	٠	٠		٠	٠	٠	٠	٠	٠	•	٠	*		•	*	٠	٠
	٠						٠					٠			٠	٠	٠	٠	٠	٠	٠	٠	٠	٠		٠	
			٠							٠					٠			٠	٠	•	٠	*	٠	٠	•	٠	
												٠				٠	٠	٠		٠	٠	٠		٠		٠	•
							4	٠				٠	٠	٠	٠		٠		٠			٠	٠		٠	٠	
													٠	٠					٠			٠	٠	٠		٠	
											٠		٠				٠		,			٠					
												٠	٠	٠	٠	٠	٠	٠				٠	٠	•	٠		
	,											•		•		٠	٠		٠	٠		•	•	٠	٠	٠	
												٠		*			٠						٠				
														×		٠						٠	*		•		٠
											٠			٠									×		٠	٠	
											٠			٠		٠											
	•						,							٠						٠		٠	٠		٠	٠	٠
																				٠			٠				٠
								٠				٠						٠		ř			٠		٠		•
								٠																		٠	•
								٠			٠									×			٠		٠	٠	*
								٠			٠						٠			٠		•	•	٠		٠	
								٠			•		٠									•	٠	٠	٠		
													٠	٠	٠		٠	٠				٠		٠		٠	
					٠	٠		*	٠									٠	•	٠	٠	٠	٠	٠	٠		2
					٠			•		٠	٠	٠						٠				٠		٠	٠	٠	٠
٠			٠			٠		٠	٠					•				٠	•	•	٠		٠	•	٠	٠	
					٠						٠	٠			٠	٠	٠	*	٠	٠			٠	٠	•	٠	•
			٠		٠				•		٠	٠	٠	•	٠	٠		٠		٠	٠	٠	•	٠	٠	•	
٠						٠				٠	٠	٠		٠	٠	٠			٠	٠	٠	٠		٠	٠	٠	
														٠							٠		٠	•	٠	٠	
														•													
	٠	•				1				٠	٠	٠	٠	٠	٠	٠	٠	٠	٠	٠	٠	٠	٠	٠	٠		
		٠		٠		٠	٠	٠		•	٠			٠	•	٠				٠	٠	٠	٠	٠	٠	٠	٠
											٠			٠	٠	•	٠	٠	٠	•		٠	٠		•	٠	٠
	٠								٠		•	•	٠	٠	•	•	٠	٠		٠	•	٠	٠		٠	٠	٠
											٠						•	•			٠	٠			•		
	٠					٠				٠			٠							٠		٠	•	٠	٠	•	•
														, •	٠	٠	٠	٠	٠			•			٠	٠	٠
	٠						٠						٠				٠										٠
									1						d.												

																	P										
																									,		
						÷																					
						,																					
															ï												
	•																										
•	•		•	•	•	•	•		•																		
٠	٠		•	•	•	•	•	•	•	•	•	•	•	•													
	1		•		•	٠	•	•			•		•	•	•	•	•			•	•						
٠		٠	٠	٠	•		*	٠	٠	•	•	٠					•		•	•	٠	•	٠	•	•	•	
٠	*	٠	٠		٠	٠	٠	•	•	•	٠	٠	٠	٠			٠	٠	٠	٠	٠		٠		•		
٠	٠	٠	٠	٠	٠		* ;	٠	٠	٠		٠				•	٠	٠	•	٠	٠	٠	٠	٠	•	٠	
٠	٠	٠	٠	٠		٠	٠	٠	٠	٠	٠		٠	٠	٠	٠	٠	٠		•	٠	٠	٠		•	٠	
٠	٠	٠	٠		٠		٠	٠	٠	*	•	٠		•	٠	٠		٠	٠	٠	٠	٠		٠	٠	٠	
٠			٠		٠			٠			•		٠	٠	٠	•	٠	٠	٠	•	٠	٠	٠	٠			
٠							•			٠					٠	٠	٠	٠	٠	٠		٠	٠		•	٠	
٠						٠	٠	٠	٠				٠		٠	٠		٠				٠		٠	٠	٠	
																÷				٠		٠	٠	٠		٠	
							ř														٠			٠	٠		
																								٠			
			,																							,	
							×																				
																×											
							,																				
			,																								
	•																										
٠	٠	•	٠		•	•	٠	•		•																	
٠	•	•			٠	•	•		•		•	•															
٠	•	٠	•	٠	٠					٠			•			٠	٠	•	•	٠			•				
	•	٠	٠		٠			•	•		•	٠	•	•		٠	•	•	•	٠		•	•	•	•	•	
			٠	٠	٠	٠	*	•	٠	٠		٠	•	٠	٠		٠	٠	٠	٠	٠	٠			٠	٠	
٠	٠			٠	٠		٠	٠	٠	٠	٠	٠	٠	٠	٠	٠	٠	٠	٠	٠		٠	•		٠	٠	
						٠	٠			٠			٠	٠	٠		•		٠	٠	٠	٠	٠	٠	٠	٠	
٠					٠	٠					٠	٠	٠	٠	٠	•	٠	٠	٠	٠	٠	٠	•	٠	٠	٠	
																		Line									

				4.																							
			•	٠	•		•	•													٠	•	•				
	٠		٠	٠		٠	٠	*	٠				•	٠	٠	•	٠	•					٠		٠		
٠									٠		*		٠			٠	٠	٠	•	٠				٠		٠	
																						٠					
																							×				
•		•																									
	•		•	٠	•	٠	٠				٠	٠	٠	•	٠	•	٠	•	•	•	•		٠	٠	•	•	
٠				•	•	•		٠	٠	٠	٠	•	٠		•	٠	٠	٠	•	٠	٠	•	•	٠		٠	•
												٠	•					٠					٠	٠		٠	
																		٠					٠			٠	
•		٠																									
						٠		٠					٠			٠		٠						٠	•		
•	•	٠	٠		٠			٠			٠			٠			٠	٠	•	٠	٠	٠	٠	٠	٠	٠	
٠		٠	٠		٠	•					٠		٠	٠	٠	•	٠	٠	•	*	•	•	•	٠	٠	٠	
											٠						٠	٠								٠	
•		٠	•																								
٠	٠	٠	•	•		•	٠				٠	٠	•	•	٠		•	٠	•	٠		٠	•		٠		•
٠	٠	٠			•						٠	٠	٠		٠	٠		٠	٠	*	•	٠	٠	٠	٠		
							٠								٠		•	٠	٠			٠	٠	٠		•	٠
																								٠	٠		
								100																			
•	•																										
•	٠																								٠		•
•		٠			٠	•	٠	٠	٠	٠	٠	٠	•	•	•	•	•	٠	•	•		٠	٠	٠	•		
				•			٠	٠	•		٠	•	•	٠	٠	•			٠	٠		٠	٠	•	•	•	
																						•					
													,														
•	-																										
•	•	٠	•																							ň.	
٠		٠	•		٠	•	•	٠	٠	•	•	•	٠	٠	•	٠	•	•		•	•	٠	٠	•	•	•	
		٠	٠		٠	٠	•	٠	•	٠	٠	٠	٠	•	٠	٠	٠	•	•	٠	•	٠	•	٠	٠	٠	
k							1.11																				- 10

																					,						
	•	•																									
*	•	٠	٠	٠	٠	•	•			٠	٠		٠	٠	٠	٠	٠	•	٠		•	•		٠	•	•	
	٠		٠	٠	٠				٠	٠	٠	٠	•	٠	٠	•	٠			٠	•	•	٠		•	•	
	٠		٠	•	٠	٠					٠	٠		٠				٠		٠	٠	٠	٠	٠	٠	•	
÷	÷	٠				٠					٠	*						٠							٠	•	
						٠																÷					
	٠	٠				٠		٠							*												
•			•	٠	•	•	٠	•		٠	•		٠				•			٠	٠	٠	•	٠	٠		•
	٠	٠	٠	٠	٠			٠	٠	٠	•	•		٠	*		٠	٠			٠		•	٠	٠	٠	
		٠	٠	٠	•		٠	٠	٠		٠	•	٠			•	٠	٠	٠	٠	•	٠	٠	٠	٠	٠	
٠	٠	٠	٠	•	٠	٠	٠	٠	٠	٠	*	*	٠		*		•		٠	٠	٠	٠	٠	٠	٠	٠	
	٠	٠	٠					٠	٠								٠	٠	٠	٠	٠	٠	٠	٠	٠	٠	٠
					٠			•			٠	٠						٠	٠	٠			٠		٠	٠	
•		•																									
•		٠	•					•						•		٠			•		•		•				
	•	٠	•					٠	•		٠		٠	•	٠	٠	•	•	•	٠	1	•	٠	•	•	,	•
•	•				•						•	٠		•		٠	•	•	•	٠	•	٠	•	٠	•	٠	•
•	٠	•		٠	٠	٠			٠	•	٠		•	٠	٠	٠	•			•		٠	٠	٠	•	٠	•
		٠			٠			٠			٠			•	٠	٠	٠		٠	٠	٠		٠	٠	٠	٠	
		٠	٠		٠	٠	٠	٠	٠		٠	٠		٠	•	٠	٠			•	٠	•	•	٠		٠	
																				٠	٠		٠	٠	٠	٠	
٠												٠															
			•																			01					
		•		•		•	٠		•	•	•		•		•	•	•			•	•		٠			٠	

																												(4)
	,							٠		*	•	•	٠	٠	•	٠	٠	٠	•	٠		٠	٠			•	•	٠
,	,				٠			•		٠	٠	٠		٠	٠			•	٠	٠	٠	٠	٠	٠	٠	*	٠	*
	,				٠			٠		•	٠	٠	٠	٠	٠	٠	•	٠	*	٠		٠	٠	٠	*	•		
		٠			٠						٠	•		•			٠		٠				٠	•	٠	٠	٠	•
,	,				٠			٠			٠	٠	٠				•		٠	٠	٠	٠	٠	٠		٠	٠	
		٠									٠	٠							٠	٠	٠		٠		٠	٠	٠	٠
		٠								٠		٠				٠					٠	٠			٠		٠	
			٠							٠		٠		٠			٠		,	٠		٠	٠		٠	٠	٠	٠
	,	٠								٠	٠			•									٠			٠	٠	
		•										٠		٠						٠		٠	٠			٠	٠	٠
,	,							٠			٠	٠		•				٠	٠	٠		٠	٠		•	٠	•	٠
									٠			٠				٠		٠		1	٠		٠	٠		٠	٠	
		÷											*	*	٠	٠			٠	٠		*		٠	٠	٠	ř	٠
		•																					٠			٠		٠
		÷																								٠		٠
1		•																٠					٠	٠		٠	٠	
,											٠						٠	٠			٠	٠					٠	٠
										¥					٠	٠	٠	٠		٠		٠					٠	•
								*			•				٠		٠	٠				٠			٠	•	٠	٠
								٠		¥	÷						٠				٠	٠		•		٠	,	٠
					,			٠							٠		٠	٠		٠	٠	٠	٠				٠	
					٠	٠										٠	٠				٠			٠			٠	
													٠			٠		٠	٠	٠				٠	٠	٠	٠	٠
								ï					٠		٠	٠	٠		٠				٠	٠		٠	٠	
			٠	٠				٠	٠	•								٠		٠	٠	٠		٠	٠	٠	٠	٠
	•			٠					٠	٠	٠	٠		٠	٠	٠	•	٠		٠	٠		٠	٠		٠	٠	
				٠					٠		٠		٠		٠		٠			•	٠	٠	٠	٠		٠		•
				٠				×	٠	٠	٠		٠		٠	٠	٠	*	٠	٠	٠			٠	٠	٠	٠	٠
								٠	٠		٠	٠	٠		٠		٠	٠	٠		٠		٠	•		•		٠
									٠	٠		٠	٠		٠	٠	•	٠	٠		٠		٠	٠		٠	٠	٠
		٠		٠	٠			٠			٠		٠	٠	٠	٠	٠	٠	٠		٠	٠	٠	٠	٠	٠	٠	* 37
				٠			٠	٠			٠	٠	٠		٠				٠	٠	٠	٠		٠	٠	٠	٠	*
		•				٠				٠	٠	٠	٠		٠	٠	٠	٠	٠		٠	٠	٠	٠	٠	٠	٠	
				٠			٠					٠	٠		٠			٠	٠	٠	٠	٠	٠	٠	٠	٠	٠	٠
				٠	٠					٠	٠	٠	٠	٠	٠	٠	٠	٠		٠	٠	٠	٠	٠	•		٠	
		٠		٠		٠		٠	٠	٠	٠		٠		٠	٠	•		٠	٠	,	٠	٠	٠	٠	٠	٠	•
	•	•	•	٠			٠		٠		٠		٠	٠	٠		٠	٠	•	٠	•	٠	٠	٠		٠	•	٠
	•						٠	٠			٠	٠	٠						٠		٠	٠	٠	٠				٠
										*				٠		٠		٠		•	٠	٠	٠	٠	٠		٠	*
									٠		*							٠	٠				٠	٠	٠	٠	٠	
																												1

								Ρ,								6.5											
																					٠	٠			•		
							4																٠			٠	
															•	٠	•	٠			٠						
																		•	٠				4	٠		٠	
							٠			•					٠												
											٠												٠				
							÷						٠				•						٠				
						•				٠						٠					٠	•	٠		٠	٠	•
٠							٠						٠	•	•	٠	•						٠		•		
																					٠		*	٠			
							٠			٠						٠	•			٠					٠		
																	٠				٠		٠			٠	
						•				٠													٠		•	٠	•
							٠	٠		•			٠												•		
																	•						٠	•			•
						•				٠									•			٠	٠	•	•		٠
			•				٠							٠	•	٠		•	•		٠	٠	٠	٠	•	٠	
							•										٠	•	٠			٠	٠	٠		٠	٠
٠							٠			•			•	•	٠		٠	٠	٠	٠	٠		٠	٠	٠	٠	
							•			•				٠		٠	•		٠		٠		٠		•	٠	•
٠								•		٠		•	•		•	٠	•	•	٠	٠	٠	•	•	•		•	•
٠				٠			•			•					•	•	•	٠		٠		٠	٠	٠	•	٠	
					•	•	•	•	٠	٠		٠	٠	٠	•	٠	•	٠	٠		٠	٠	•	•		٠	٠
٠	٠					•	٠	•	•	•					•	٠	٠		٠		•	٠	٠	•	•	٠	•
٠			٠	٠		٠	٠		•	٠	٠	٠	٠	•	•	*	٠	٠	•		٠	•	٠	•	٠	٠	
٠	•		•	٠		•	٠	•	•			٠		٠	•	•	•	•	•		•	٠	٠	•	•	٠	٠
٠				•	•	٠	٠	•	٠	٠	•	•	٠	٠	٠	٠	٠	•	•	٠	٠		•	٠	•	•	•
٠	•	•			•	٠		•	٠	٠	•			•	•	•	•			•	٠	٠	٠	٠	•		
٠				٠		٠	٠	•		•		٠	٠	•	٠	٠	•	•			•	٠	•	•	٠	,	•
	•					٠	•	٠	•	٠	٠		٠		•	•	•			•	•	٠	٠	٠	•		•
٠	•		٠		٠	•	٠			٠	٠		٠	•	•	٠	•	•	•		•	٠	•	•	•	•	
٠	•					•	٠	•		٠		٠	٠	•	•		•	٠			•	•	•	•	٠	•	•
	٠		٠	٠		•	٠	•	٠	•			•	•	•	•	•		•		•	٠	•	•	٠	٠	٠
	٠	•	•			•	•	•	•	•		٠		•		•	•	٠	٠	٠			•	٠	٠	٠	
٠	•	٠	٠	٠	٠			٠	•	٠				•	•	•	•	٠	٠	•	٠	٠			٠	٠	
٠	•	•	•	•		•	٠	•	٠	٠		٠		٠	•	•	•	٠	•	•	٠	٠	٠	٠	•	*	
٠			٠			٠	٠	•	٠	٠				•	•	٠	•	•	•		٠	•		•		•	
	•									٠		٠	•	•		٠	٠	•	٠	٠	٠	٠	٠		٠	•	
	٠		•	٠	٠		•	٠	٠	•		٠	•		•			٠	•		•	٠	٠		•		

				19			7		-					n _E i	11.13.1	- 1											
٠	٠	٠	٠	٠		٠	٠	•	٠	٠	•	٠	٠	٠							•	٠	٠	•	٠	٠	
٠	٠	*	•	•	•	٠		•	٠	٠	٠	•	٠	٠	٠		•				•	٠	•	•	٠	٠	
٠	٠	٠	٠	•	٠	٠	٠	٠	٠	٠	•	•	٠	,	•		•				•	•	•	•	٠	•	
٠	٠	٠	•	٠	•	٠			•			٠	•	•	٠	•	٠	٠			•	٠	•	•	٠	•	
٠	٠	٠	٠	•	٠	٠	٠		٠			•	•	٠	٠	•	٠	•		•		٠	٠	•	•	•	
٠	•	٠	٠	٠	•	٠	٠	٠	•	٠	٠	٠	•	٠	•		٠	•		٠	•	٠	•	•	•	•	•
٠	•	٠	٠	٠	٠	٠	٠	٠	•		•		•	٠	٠		٠	٠	٠	•	•	٠	٠	٠	•	•	
*	٠	•			٠	٠	٠	٠	٠	٠	•	•	•	٠	•	•	•				•	•	•			٠	
٠	٠	*	٠		٠	٠	٠	•	•								٠	•		٠	•	٠	•	•	•	•	
•	٠		•	٠	٠	٠	٠	٠	٠	•	•	•	٠	٠	•	•	•			•	•		•	•	•	•	
٠	٠	•	٠	٠	٠	*	٠	•	•		•	٠	•					٠	•	٠	•	٠	٠	٠	٠	•	
	•	٠	٠		٠	٠	٠	٠	٠		•	٠		٠	٠		•	٠	•		•				•		
٠	•	٠		٠	٠	•	٠	٠	٠		•	٠	•	•	•	•	٠		•	٠	•	٠			٠	•	
٠	٠	•	٠	٠			٠	٠	٠	٠				٠	•			•	٠	•	•	•					
•	٠	٠	•	٠	•	٠	٠	•	•		٠	٠		•	•		•		•		٠	٠			•		•
٠	٠	٠	٠	٠		٠	٠	٠	٠		•	٠	•				•	•	٠	•	•			•	٠	•	
•	٠	•	٠		•	٠	٠	•	•	٠	•	•	•			٠	٠	•	•	•	٠	٠	•	•	٠	•	
٠	٠	٠	٠	•	•	٠	٠	•	•	٠	•		•			•		•		•				•	٠	•	•
	٠	٠	•	٠		٠	٠	•	٠					•	٠	٠	٠	•	•	٠	•	٠	•		,	•	
	٠	٠	٠	•	•	•	•			٠	٠	•			•	•	•	•	٠	•					•		
٠		•	٠	٠	•	٠	•	٠	•		٠	•	•	•		٠	•	•	•	٠	٠		•		•	•	•
٠	٠	٠	٠	٠	•	٠		•	•	•		•	•	•	٠	•	•	•	•				•				
•	٠	٠	•			•	٠	٠	•		•	٠	٠	•			٠	•	•	•	٠	٠			•	•	
	٠	٠	•	٠	•	٠	٠	٠	•	٠		•	•	•		•		•	٠	٠				•		•	
•			٠	•		•		•	•		٠	•		•	٠	•	•	٠	•	٠	٠		•		•		
	٠	٠	٠	•		•	•	•	•	•	•	•		•	•	•	•		•			•	•		Ċ		
•			٠	•		•	•			•	•		•	•		•											
•	•	•	•	•		•	•	•			•	•	•	•		•	•	٠				Ċ			Ċ		
•	•		•			•	•		•	•	•	•	•														
•	•		•	•	•	•	•	•																			
	•																										
•	•		•	•	•	•	•	•	•	•	•	•	•		-	,						-	-				
																											100

				7	•		110		-											14
											٠					•		٠	•	
·							٠	٠				•	٠				•	٠		
										٠								٠		
								٠								٠				
																		,		
								·												
															٠					
																		,		
					,															
					ï															
					,													٠		
			,																	
					,															
																		٠		
															٠					
														٠						
					٠															
														*			٠			
																		٠.		
							2	4												

			**			2 1		1						7-7-	1125		- 5
					,												
							ï										
		,															
							,						٠				
															,		
												**					
	_1						1 1	ПП		П		l III					á

VIR IS				.*1	No.		8.54 J	7 7 7 4	5 (27)	1				4						111 1							
										. "																	
													,														
·				i																							
•	•	•	•	•																							
	•	•	•	•	•	•	•	•	•		•	•	•	•	•	•				•					Ċ		
•	•	•	•			•	•	•	•	٠	•	•	•	•	•	•	•	•		•	•	•	•	•	•	•	•
•	•	•	•		•		•	٠	•	•	٠	•	•	•	•	•	•	•		•	•	•	•	•		•	
	•	٠	•	•	•	•	•	•	•	•	•	•	•	•	•	•	•	•	•	•	٠	•		•	•	٠	
			•		•	•	•	٠	•	٠		•	•	•		•	•	•		•				•		•	
•	•	•	•		•	•	•	•	•	•	•					•	•	•	•	•	•	٠		•	•	•	
,	•	•	•			•			•	•		•	•	•	•	•	•	•	•	•		•		•		•	
٠	•	•	٠	•	٠	•	•		•	•	•	•	•	•	•	٠	٠	٠	•	•	•	٠		•		٠	
	•		•	•		•	•		•	•	•	•	•							•		•				•	
	•	•	•	•	•	•	•	•	٠	•	•	٠	•		•	٠	•	٠	•	•	٠		•	•		٠	
•	٠	•	•	•	•	•	•		•	٠		٠	•					•	•	•	٠					•	
•	•	•	٠	•	٠	٠	٠	•	٠	•	٠	٠		•	٠		•	•	•	•		٠	•		٠	•	
		•	٠		•	٠	•	•	٠	•	•	•	•	•	•	•	•	•	•		•	٠	•		•		
		•	٠	•	•	•		•	•	•	•	٠	•		•	•	٠	•	•		•		٠	•	•	٠	
	•		•																				٠				
٠	•	٠	•																				٠				
٠	٠	•	•		•	٠	٠	•	٠	•	•			٠	٠		•	٠	•	•		٠			٠	•	
٠	٠	٠	٠	•	٠	٠	•	٠	٠	•	•	٠		•	•	•	•	•	٠	•	*	٠	٠	٠	٠	٠	•
•					•			•		•	•	٠	٠	٠	٠	•	٠	•	•	٠		•	•	•	•	•	
٠		٠	•		٠				•		•	٠		•	٠	•	•	•	•	٠	٠	٠	•	٠	•	•	
٠											٠	٠	٠	•		•				٠	٠				•		
		٠						٠						•	٠			٠	•	•	•	٠	٠	•	•	•	
				•											٠				٠		٠	•	•				
		٠										•		٠	•												

23						E					· .																970	
																			٠	٠	٠	٠	•		•	•	•	
																						,						
•	•	•	•	•																								
	•	•	٠		•		•	•	•		•				•													
	٠	٠	٠		٠		•		•	•	•			٠	•	•	•		•									
٠	•	٠	٠	٠	•	٠	٠	•	٠	•	•	٠	•		•	٠	•		•	•	•	•	•	•	•	•		
	٠			٠	•		٠	٠	•	•	٠	٠	٠		•	•	•	•		•	•	•	•	•		•	•	
				٠					٠	٠	٠	٠		•	•		٠	٠			٠	•	•	•			•	
	ř						•					•	٠	٠	•	٠	٠	٠	٠	٠		٠	•		•	٠	•	
													,									٠	٠	٠	٠	٠		
																							•					
																		,										
•	•																											
•	٠																											
٠	٠	•	٠	٠		•	٠	•	•																			
٠			٠	٠	•	٠	٠	•	٠		•	٠	٠	٠	•	•	•											
٠	٠	٠	*	٠		•	٠		•		٠	٠	٠	•	•		٠	•	٠	٠	٠	•						
	٠	*	٠	٠	•	٠	٠		٠	٠	•	,				•	٠	٠		٠	٠	•	•	٠		•		
٠		٠	٠	٠	٠		٠		٠	٠	٠	•	٠	٠	٠	•	٠	٠		*		٠	٠		•	٠	•	
		٠	٠		٠		٠	٠	٠	*	٠	٠	•	٠	٠	٠	٠	٠	٠	٠	٠	•	٠	•	٠	•		
	٠		٠			٠			٠		٠		٠		٠	٠	٠	٠		٠		٠	٠	٠	٠	٠	•	
		٠							٠	٠			٠		٠	٠	٠	٠		٠	٠	٠	٠	٠		٠		
		٠	٠				,			·				•	٠		٠			٠	٠	٠	٠	٠		٠	٠	
	,			,																	*	٠		٠		٠		
																						٠		٠	٠			
																											٠	
																											.,	
	•	٠																										
•		٠				٠		•	٠																			
		٠			٠			٠																				
٠	٠	٠	٠	٠	٠	٠	٠																					
٠	٠	٠	٠	٠	٠	٠	٠	٠	٠	٠	•	٠	٠	•	٠	*	٠	٠	•							٠	•	
٠		٠	٠				٠	٠	*	٠	٠	•		٠	٠	٠		٠	٠	•	٠	٠	٠	•	٠	•	•	
				٠												٠	٠			•			٠	•	•	٠	•	
																									ш			

					90			4				ir ji				- 44											
																					•			٠		٠	
																						٠				٠	
٠	•	•	•																								
٠	•	•	•				•																				
٠	•		•	•	•	•	•	•	•	٠	•		•														
•	٠	٠		•	•		•		•	•	•	٠	•	•	•	٠											
٠	•	٠		•	٠	٠	•	•	•	٠	•	•	•	•	•	•	•	•	•	•	•	•	•	•	•	i	
٠	•	٠	٠	٠	٠	•	•	•		٠	٠	•	•	٠	•		•	•	•	•	•	•	•	•		•	
	٠		•	٠	٠	•	•	•	٠	•	•	٠	•	•	٠		٠	•	•	٠		•	٠	•	•	•	•
	٠	×									٠		٠	•	•		•	٠	•	•	•	٠	٠	٠	•	•	
٠				•	٠		٠	٠		٠	٠	٠		•	•		•	٠	•	٠	•	٠	٠	٠	•		
								•			٠			٠	٠	٠		•		٠	•	٠	٠	٠	٠	٠	
								٠		٠			٠					٠		٠	٠	٠	٠		٠	٠	
																•				٠	٠	•	٠	٠	٠	•	
																		٠	•		٠	٠	٠	•	٠		•
																				٠					٠		
																										,	
٠																											
	•	•																									
٠	•	•		•	•	•	1																				
•																											
														٠													
														٠													
														•												٠	
														٠											•	٠	
																		•		٠	٠	٠		٠	•	٠	
																					٠	٠		٠	٠	٠	
		L												l III						w.							

						9	TIS F		14	1	П		- 71	E	1									77			
×									•						•	٠	•	٠	٠			•		•	٠	•	
×						٠									•		• "	×.			٠	٠	٠	٠	٠	•	•
																		٠	•			•		•		٠	
													٠									٠		•	•	٠	
																				٠				•			
																							٠	٠			
			ï									*;															
																		•							•		
																	•							٠	٠		
																					٠			٠		•	
														•						•						٠	
																	٠				٠			٠			
										•	,				٠								•	٠	٠	٠	
									٠									٠	٠		٠		•			٠	
												٠			٠						٠			٠	٠	•	
															ř	٠		٠			٠	٠			٠		
				٠								٠		٠	٠			٠		•	٠	٠	٠		٠	•	
						•	٠			٠							٠	٠	٠		٠	•		٠	٠	٠	
									٠			٠										•	٠	٠	٠	٠	
			٠				٠						٠	٠	٠	٠	٠	٠	٠	•		٠	٠	٠	٠	٠	
								٠		٠	٠				٠				٠	٠	٠	•	٠	٠	٠	٠	
			٠											•		٠	٠	٠	*	•	٠	•		٠	٠	٠	
						٠	٠			٠			٠		•	٠	•	•	٠	٠	•	٠	٠	•	٠	٠	•
	٠	•		•	٠					•	٠	•	٠		٠	٠	٠	•	٠	•		٠	•	٠	٠	٠	
			•		٠			٠	٠	٠	٠	•		٠		٠	٠	•	٠		•	•	•	•	٠	٠	
	٠	٠			٠			٠			•	٠	٠	٠		٠	٠		•	٠	•		٠	•	٠	٠	
		٠		٠	٠	•	٠	•		٠	•	٠	٠			٠	٠	٠	٠		•	٠		٠	٠	•	•
٠	•		٠	٠					٠	•	٠	٠	٠	٠	•		•	٠	•	•	٠	•			٠	•	•
	٠																										
٠																											
٠																										•	
						٠																				•	
	٠	•	٠	٠	٠	٠		•	•		٠				٠	٠		•	•	٠	•		•	٠		•	
					71			1 11111/1																			

8)		7274																										
•		•	•	•							•																	
											٠		٠			٠		٠	٠			•	٠		٠	٠		
	٠									٠							٠				٠	٠	٠	٠	٠	٠	٠	
	·						*	٠				٠	٠			٠	•	٠		٠	٠	٠	٠	٠		٠	•	
										٠	٠	٠	٠	•		٠	•	٠	٠	٠	•			•	٠			
				٠	•	٠	٠			•	٠	٠	٠		٠	•	٠		٠	•	٠	٠	٠	٠	٠	٠		
٠	٠	٠		٠	٠	•	٠	٠	٠	٠			٠	٠		٠	•	٠		٠	٠		٠		•	•	•	
٠	٠	٠	٠	٠	٠	٠	•	٠	٠	•	٠	٠	٠	•	٠	٠				•	•	•				•		
٠	•	٠	٠		٠			٠	٠	٠	٠	•		•						•	٠	•	•					
•	٠	٠	•	•	٠	•	٠			•	•	•	•	•	•	•	•	•	•									
	•	٠		٠		•	٠	٠	•	•		•	•															
٠	٠	٠		•	•	•	•																					
																			٠							٠		
																						÷			٠	٠		
																			٠	٠	٠	٠				٠		
														٠					٠	٠	٠	٠	٠	٠	٠	٠		
														٠														
٠																												
														٠														
•			٠	•	•	•	•	•	•	•	٠	•	•	•														
														1.0														

							7	9						- Fe									7119				
	٠						٠						٠			٠	٠	٠	٠								
	٠					٠			٠											٠							
				٠		٠		٠	٠	٠		٠								٠		٠	٠	٠			
		٠	٠	×	٠	٠	٠				٠	٠	٠	٠			٠	٠	٠	•		٠	٠				
٠	•	•	•	٠	•	٠	*		٠	٠	٠	٠	٠	٠	٠	•	٠	٠	٠	٠	٠	٠	٠	٠		٠	٠
٠	٠	٠		٠	٠		٠	٠	٠	٠		٠	•	٠	•	٠	٠	٠	٠	٠	٠	•	٠			٠	
•	٠	٠	٠	•	٠	٠		٠	•	*	٠	٠	٠	٠	•	*	٠	٠	٠	٠	٠	٠	٠	٠	٠	٠	
•	٠	٠	•	٠	٠	٠	٠	٠	٠	٠	•	٠	٠	٠	٠		٠	•		•	٠	•	٠	٠			
•			٠	٠	٠		•	•	•	٠	٠	•	٠	٠	*	٠	٠	٠	٠	٠	٠			•	•	٠	
•		•	•	٠	•	٠	٠	•	٠	٠	•	٠	٠	٠	٠	٠	٠	٠	٠	٠	•	٠	٠	٠	٠	٠	
٠			•	٠		٠		•	٠	•	٠	٠	•	٠	٠	•	٠	•				٠	•		•	•	
	٠	٠	٠	•		٠	•	•			٠	٠	•	•	٠		٠	٠	•					٠		٠	
				•						٠	٠	•	٠		•		•	٠	٠			٠				•	
٠		•	•		•	٠		٠	٠	•	٠	•	•	•	٠		٠		•	•		٠				•	
			•						٠		•				٠							•			•	•	
													•	•		•	•	•	•			•	•				
								·			i																•
	,																										
							•																				
		٠.					÷								٠			٠									
٠	٠						٠	٠	٠	•	٠					٠		٠	٠	٠							
٠	٠			٠		*	٠	٠		٠	٠				٠	٠	٠	٠	٠			٠	٠				
		٠		٠	٠	٠	٠		٠	٠		•	•	٠		٠			•	٠	٠		٠		٠	٠	
٠	٠	٠	٠	٠	٠			•	٠			٠	٠	٠			٠			٠	٠		٠		٠	٠	
٠	٠	٠	٠	٠	٠	٠		٠	*	٠		•	٠	٠	•	٠	٠	٠	٠	٠	٠		٠	٠	٠	٠	٠
٠	٠			٠		٠		٠	٠	٠	٠		٠	٠			•	•	٠	٠	٠	٠		٠	٠		
		٠	٠	٠	٠	٠	٠		٠	٠	٠	*	٠	٠	*		٠	•	٠	٠	•	٠	٠		٠	٠	
٠	٠	٠	٠	٠	٠	٠			٠	٠		*	٠	٠	٠	٠		٠	٠	٠	٠	٠	٠	٠			
			٠						٠																		
٠		٠		٠			٠			٠		٠	٠	٠		٠	٠	٠	٠		٠	٠		٠		•	
	٠	٠			•		•						•	•	٠	•	٠	•		٠	•			٠			

		E 70	200	over 8	OR W. J.		Ā		We I,	13.7			, Pag. 1	- 1					7									
		•		٠	•	•	٠		٠							٠		٠		•			٠					
*	٠	٠	٠	٠	٠		٠		•	•	•		•			٠	٠				٠	٠						
•	٠	٠	٠	٠		٠	٠	•	٠	٠	٠	٠	٠	٠	•	٠	٠	٠	•	•	•	•	•				•	
		•	٠	٠	٠		٠	•	•	٠	٠	•	•	•	•	٠	•	٠	٠	٠	•	٠	•		٠		•	
•		•	•	•		٠	•	•	٠	•	•	٠	٠	٠	٠	•	•	٠	٠	٠	•		•	•	•		٠	
•		•	٠											•			•	٠	•			•	٠	٠	•	٠	٠	
•		•	•											•				٠	٠	•	٠	٠		٠	•		•	
		٠	•	•	•			•		٠	٠		•	٠				•	•	•	•	٠	•	٠	٠	٠	٠	
									•				٠		٠		•		•	٠	٠		•	•	•	٠	•	
							•					•	•		•				•	•	•	•	•	•	٠		٠	
														•													•	
																						•	•	•	•		٠	
																										•		
																										•		
																			٠.									
								• "																				
		٠																										
					*			•			٠																	
٠	٠	٠						٠						٠	•		•						٠					
٠	•	•	•		٠			٠		٠	٠	•	٠	٠	•	٠	٠			·		٠						
•	ř	٠	٠	*	٠	٠		٠							•				٠		•	٠					٠	
•		٠	•				•	٠	٠	٠		٠	٠	٠	•				٠	×	•	**	٠					
	•																										•	
•			•																									
			٠											•														
	•																									٠	٠	
																								•	•	•	•	
																								•		•	•	
																					•							
																		•	•		•		•	٠			•	
																		i	•	•	•	•	•	•	•	•	•	
						_	8	-	•	-	•	•	•			•	•	•	•	•	•	•	•	•	•	•	•	

			100		1		707		1		102								-		Ď.						
										٠		•	٠			٠	٠	٠	٠	٠	٠	٠	•		•	٠	
								•			•	•					٠	٠	•	٠	٠	٠	٠	•	•	•	•
		•												٠	٠			٠	•				•	•			
													٠									٠	٠		٠	•	
													٠				•	•	•				٠	٠	٠		
																		٠			•			•	٠	٠	
												٠			٠		•		٠			٠	٠		٠	•	
					٠					٠	٠	٠	٠	٠	٠		٠		•	٠	٠	٠	٠	•	•	•	•
					•						٠	٠			•	•		٠		•				٠	٠	•	•
						٠		٠				٠			٠	٠	٠		٠		٠		٠	•	٠	•	
*												٠			•				٠						٠	•	•
		٠												٠	•	•	٠	٠	٠	٠	٠	٠		٠	٠		
٠			٠											٠	•	•	٠		٠			•	•	٠	٠		
						•				٠			٠	٠	٠	•	٠	٠	٠		٠	٠	•			•	
٠	٠	٠		٠	٠	٠	٠					٠	٠							•	٠	٠	٠	٠	•		
٠	٠		٠	٠				٠				٠	٠	٠		•		٠		٠	٠	٠	•	•	•		
		٠				٠			٠	٠		٠	•	٠				٠		٠	٠	•	•	•	•		
٠		٠		٠								٠	٠		٠	٠		٠		٠	٠	٠	•		•		
٠	٠	٠					٠	٠		٠		•	٠			٠	•		٠	٠	•	٠	٠	٠	•	•	
٠				٠					٠		٠		٠		٠	٠			*		•	•	•	٠	•	•	
٠	×					٠	٠		•	٠	٠	٠	٠			٠	٠	٠	٠		٠	٠	٠	٠	٠	•	
٠	٠	٠	٠		٠	*	٠	٠		٠	•	٠	٠	٠	٠	•	٠	٠	•		•		٠		•	٠	
٠			٠	٠				٠	•	٠		٠	٠	٠	٠	٠	٠	٠	٠	٠	•	٠	•	٠	•	•	
٠	٠	٠		٠	٠	٠			٠	٠		٠	٠		٠	٠		٠	•		٠			٠	٠	٠	
٠	٠	٠		٠	٠	٠	٠	٠	*	٠		٠	•	٠	٠	٠	•		٠	•	٠	•	٠	٠	٠	•	
٠	•	٠	٠	٠	٠	٠	٠	٠	٠	٠	٠	٠	٠	٠	٠	٠	٠	٠	٠	٠	٠	٠	٠	٠	•	•	•
٠	٠	•	٠	٠	٠	٠	٠	٠		٠	٠	٠			•		٠	•	•	٠	٠		٠	٠	٠	•	
•	٠		٠	٠	٠	٠		٠	٠	٠	٠	٠	٠	٠	٠	*	٠		,	•	٠		•	٠	٠		
٠	٠	٠			٠	٠	٠	•	٠	٠	٠				٠	,	٠		•	٠	•					•	
		٠	٠		٠	٠	٠	٠	٠	٠	٠		٠	•	•	•				•	•						
٠																											
٠																											
٠																											
	٠																										
٠																											
•																											
	٠					٠																					
		•																									
•	٠	٠	٠	٠	٠	٠	٠	٠	٠	٠	٠		•	٠	٠	٠	٠		•		•	•			•	•	

					15										1										
٠				٠	•	•	٠	٠	٠	٠	٠		٠	٠	٠	٠	٠	٠	٠	٠	٠	٠	•	•	
						٠		٠	٠									٠		٠	٠	•	•	٠	٠
		٠		٠										٠		٠	٠				*	٠	٠	•	
								٠													٠			•	
																					•	٠	•		
																								٠	
			,																						
																								•	
			,																		٠			٠	
																				٠					
																			•						
															٠										
	٠.																								
																									٠
												٠.													
																				٠					
																			٠						
																								٠	
								٠																	
																	٠		٠			•			
												٠							٠	٠		*		٠	
																			٠			* ,		٠	
		,					٠												٠						•
																								٠	
																								٠	
																							٠		
					٠																				
																			٠						

						n ¹	7 - 7 - 7																				
٠	•			٠		٠					٠	٠	٠	•	٠	•	٠	•	٠		٠	٠	٠	٠	٠		
				٠						•	٠	٠	٠						٠	٠	٠	٠	٠	٠	٠		
																					٠	٠	٠			٠	
																	٠			٠	٠			٠			ł
								×													٠		٠		٠		
																					٠	٠					
																					÷						
																					•						
																								٠			
																					•						
			ï																								
																	,										
												٠.															i
																				٠				٠			
																								٠			
																											ì
																	٠										
					ï																٠						
																								٠	٠		
					ï																٠		٠				
																					٠	٠		٠	٠		
								٠																•	٠		
								٠								٠				٠	٠				٠		i
								٠						٠							×			٠	•		
																					•		٠	٠	٠	٠	i
											•	٠		٠				•	•	٠	٠	٠	٠	٠		•	
								٠						٠							٠		٠				
								•				•						٠			٠	٠	٠	٠	•	•	
														٠			•	٠		•	•	٠		•			
		٠						•		٠				٠			٠		•	٠	٠	٠	٠	٠	٠	•	
					٠						٠		٠	٠			٠			•	•	٠		٠	•	٠	į
							٠	٠	٠				٠	٠							٠			•	٠	•	
														٠						•	٠			٠			d
								•												٠	٠	٠	٠	•	٠		A
														٠			٠				٠						
													٠		٠		٠	٠			•		٠	٠			
																		22		4						+	44

																H						Ţ					
٠			•	•	•	٠	٠	٠	•	٠	٠	٠	•	٠	•		•	٠	•	•		•	•	٠	•	•	
			•	•	٠	٠	٠	•		•	٠	٠	•		•	•		٠	•			•			•	•	•
		٠		٠	٠	٠	•	٠	•	٠	•	•	٠	•	٠		•	٠	•	•	•	•		٠	•	٠	
•	٠	٠	٠	٠	٠	٠		•	٠	٠	•	•			•		•	٠	•	•	٠	•		٠	•	•	
•		٠		٠		•	•			٠	٠	•	•	•			٠			•	٠	•	•	٠		•	
٠		٠			•	٠	٠	٠	٠	•	٠	٠		•	•	•			•	•	•	•	•				
٠	٠	٠	٠		٠	•	٠	•	٠	٠	•	•		•	٠		•		٠	•	•	•	•	٠		٠	
•			٠				٠		•	•	٠	٠				•		•	٠		٠		•				•
			•	•		•			•	٠	٠	•		•					•	•				•	•	•	,
		•	٠	•	•	•	٠	•	٠	•	٠			٠					•	•	•		•	•		•	
•		٠	•	•	٠	٠	٠		٠	٠	٠		•	•	•				•	•	•			•	•	٠	
٠		٠			٠	•	٠					٠		٠				٠			٠				•		
					٠	•	٠		٠	٠	٠		٠	٠										•		٠	
					•		•		•					٠		٠		٠	٠	٠	٠		٠	٠		•	
		٠	٠	٠		٠	•	٠	٠	٠	٠	٠		•			•					•		•	•	٠	
					•	•	٠	•	٠		٠	•	٠	٠	٠	•		٠	٠	•	٠	٠	•	•	•	•	
	٠	*	•	•	٠	•	•	•	٠	•	٠			٠	•			•			•	•		•		•	
					•	•	٠	٠	٠		٠	•	•				٠		•	•	•		•	٠	•		
		٠				•	٠	•	٠	٠	٠			٠					•	٠	٠			•	•	•	
•					•	•			٠		٠			•	•					,	•	•		•	٠		
						٠	•	•	•	•				•			٠	•		٠	٠			٠	•	•	
•		٠				٠	٠	•	•		٠		•	٠			•			,				•	•	•	
•	٠	٠			•	•		•		•	٠	٠		٠			٠	٠	٠					٠	٠	•	
						٠					٠		•	٠				•		•		•		•	•	•	
	•	٠	٠		•				•		٠	٠		•				٠	٠	•	•	•		•		•	•
							•		•	•	٠		•	•		٠			•	•	•		•		•		
٠	٠	٠	٠		•	•			•	•						•		٠	•	•			•	•	٠	•	•
			٠	•	•	•				٠	٠				•	•	•	•	•	•							
					•	•	•		•					٠						•		•		•	•	•	
			•		٠				•	•	٠			•		•	•		•	•		•					
														•				•	•			•					
	•																										
	•													•													
														٠													
														*													
•	٠	٠												•													
	٠					•												•									
٠	٠	٠	٠	٠		٠	٠				٠	•					•				•	•	•			•	
					П																						

à la				7										1				11			- 1							
																					٠							
	•	•		•	•																							
	•	•	٠		•	٠	•	٠	٠	•	•																	
	•	•		•	•	•	•			•		•	•	•	٠	•												
	٠	٠		•				٠			•		٠	•	•	•	٠	٠					٠	٠		•	•	
		٠	٠	٠		٠	٠	٠	٠	•	•	٠	٠		•	•	•	•	٠		•	٠	٠	•	•	•	٠	
	•	٠	٠	٠	٠		٠	٠	٠	٠	٠		٠	٠	٠	٠	•			•	٠	٠	٠	٠	٠	٠	•	
					٠											٠				•	•	٠	٠	٠	٠	٠	٠	
					٠									٠			•									٠	٠	
							•				٠													٠	٠	٠		
														•			٠				٠	٠		٠				
					•																٠			*			٠	
														•								٠				٠		
																								٠				
					,																							
	•																											
	٠	•																										
		•	•	•	•	•	•		•			·	·															
	•	•	•	٠		•		•		•	٠		•															
	٠	•	٠	•	٠	•	•	•	•	•	•		•	•			•	•			•							
	٠	•		•		•				•	٠	•						٠		٠	•			•	•	•		
٠	٠				٠		٠	٠		٠	•		٠	,	٠	•	٠	,			•	•					•	
	٠	٠		•		٠	٠	٠	٠	٠	*			٠				٠	•	•	•		•	٠	•	٠	•	
٠		٠	٠	•	٠	٠		•		٠	٠	•		٠	٠	٠	٠	•			•			٠		•	٠	
٠	٠	٠	٠			٠	٠	٠	٠		٠		٠		٠	•	٠	٠	٠	٠		٠	٠	٠	٠	٠		
						٠	٠	٠		٠	٠			٠	٠		٠	•				٠	•	٠	٠	٠	*	
							٠	•									٠	٠	٠	٠	٠	٠	٠		٠	٠	٠	
															٠				٠						٠	٠		
														•											•		٠	

9.											118			16.1									-7.7.					
٠.								٠																				
											•																	
				ï																								
									,																			
	•																											
		•		•	•	•	•		٠	•	•	*					•		•	•	•		٠		٠			
•	•	•	•	•	•	•		٠	•	•	•	٠	•			•		•			•	•	٠	•	٠	•	•	
			٠	•	•	٠		•	•	•	٠			٠	•			•		•	•	•	•		•	•	•	
			•				•	•					•	٠	•			•	•	٠	•	•	•	٠	•	•		
	٠	•		٠	•	٠	•	•	٠	•	•	٠	•	•	•	•	•	٠		•	•	•	•	•	•	•		
	٠	٠	•	•	٠	٠	•	٠	•	•	•	٠	٠	•	•	•	•	•	•	٠		٠	٠	٠	٠	٠	•	
٠	٠		٠	٠	٠	٠	•	٠		٠	•	•	•	٠	•	•	•	•		•	•	٠		•	•	•	•	
		٠	٠		٠					•	٠	٠	٠	٠	٠	٠	٠		•	٠	٠	٠	٠	٠	٠	٠		
	٠	٠		٠	٠			٠	٠			•	٠	٠			٠	٠		٠	•	٠	•	٠	•	•	٠	
			٠						٠	٠	٠	٠	٠	٠	٠	٠		٠		٠	٠	•	٠	٠	•	•		
	•	٠	٠	•	٠	٠	٠	٠	٠	٠	٠	٠	٠	٠		٠	٠								٠	•		
		٠			٠						•	•	•					٠	٠	٠					٠	٠	٠	
					٠			•	•	٠	٠							٠						•		٠		
		٠						٠		٠				٠									٠	٠	٠			
		•		٠	٠					٠	٠							٠	٠			*			٠	٠		
																			٠				٠			٠		
							•																					
																										٠		
																				٠	٠							
	٠																						÷					
			,																									
		oper'																		- Th								

Ī																												
																				,								
																												٠
																			٠									
																								٠				
																		٠				٠	٠	٠				
																					٠		٠				٠	٠
																				٠							٠	
																			٠	٠	٠		٠	•		٠	٠	٠
			٠							٠				٠	٠		٠	٠	٠	٠	٠		٠	٠		٠	*	
		٠														٠		٠	٠	٠	٠	٠	•			٠	٠	
		٠	٠		٠					٠	٠		٠	٠	٠	٠	•			•	٠	٠			٠		٠	٠
					•						٠					٠	٠	٠	٠	٠	٠	٠	•	•		٠	•	•
		٠	٠					٠	٠		٠				٠	٠			٠		•	٠		٠	٠	٠	٠	•
	٠	٠	٠	٠	٠			٠							•	٠		٠	٠	٠	٠	٠	٠	٠			٠	
				٠	٠	٠	٠		٠	•	٠	٠	•			•	٠	٠	٠	٠		٠	٠	٠				•
		٠	٠	•						•														٠		٠	•	
		٠	٠	٠	٠	٠	٠		٠	٠			٠											٠		٠	•	
	٠	•	٠	٠	٠			٠		٠	٠										•				•	•	•	
		٠	٠	٠				٠													•			•	•			
	•	•		٠																	•	•	•			•		
				•	٠															•								
	•	•																										
			•	•	•			٠	•	•	•	•																
	•	•	•	•		•																						

٠	•	•																									
	•	•	•	٠																							
•																											
				,																							
																		٠							٠	•	
															٠								٠			٠	
	·									٠						٠	٠	•			٠	•			٠		
	•									٠						٠		•			٠	٠		٠		٠	
			٠									٠	٠	٠		٠					٠	•			•	•	
٠									٠	٠			·	•	٠	٠	٠	٠	٠		٠		٠	٠	٠	•	
			·			٠	•		٠	٠			٠	٠	٠	٠		٠		٠		٠		٠	٠	٠	
٠	٠	٠	•				٠	٠	•	٠	•	٠	٠		٠	•	•	٠	٠	٠	•	•	٠		٠	•	
٠	٠	٠	٠		٠	٠	٠	•	٠	٠	•	•	٠	٠	•	٠				•		•			•	•	
٠	٠	٠		•		•							٠	•			•					•		•	•	•	•
٠	٠		•		•																	•		•	•	•	
•	•		•								•				•	•	•	•	٠	•		•	•	•	•	•	•
			•	•	•		•		•							•		•									
•	•			•					•	•																	
												i															
												,															

18																												
					į.								٠	٠			•		•	٠		٠	٠	•		•	٠	
					,																							
																					•							
					Ţ																							
		•	•	•																								
	•	٠		•	•	•	•	•	•	•	•																	
		•			٠	•		•	•	•	٠	•		•	•					•	•	•	•					
	٠	٠			٠	•		٠	•	٠	•	•	•	•	•	•		•	•		•	•	•			•	•	
٠		٠						٠	•	٠	٠					•		•		•	•		•	•		•	•	
					٠	٠	٠	٠	٠	•				•	•		٠	•	•		•	٠						
٠													٠	•	•	•	٠	٠		٠	•	•	•	٠		•	•	
						٠		*		٠		٠			•		٠		٠	٠	٠		•	٠				
					٠									٠	٠						•							
																				٠	٠		٠	٠	٠			
														•	٠					٠				٠		٠		
													٠		٠						٠			٠				
															,				٠		٠							
			ï																									
				,																								
	•							1			2																	
. *		,							*						ì													
	٠		•		•	٠		•				•																
	٠		٠			•		٠		•	•		٠		•													
٠			٠	٠	٠	٠	٠	•					٠				٠	٠	٠	٠			•	•				
							٠	٠			٠	٠	٠	٠	٠		٠	٠	•	•		٠	٠	•	٠	•	•	
	٠	٠		٠	٠	٠	٠	٠	٠		٠			٠		٠		٠	٠	٠	٠		٠	•	٠			
						٠					٠	٠			٠						٠				٠	٠	٠	
		٠				٠	٠				٠		٠	٠	٠			٠	٠	٠	٠	٠	٠	•	•	•		
						٠						٠						٠		٠		٠				٠		
																				٠							•	
i.														t I														á

											K																
				٠	٠	٠	•		٠	•	•		٠	٠	٠	٠	•	•	٠	٠	٠	٠	•			٠	
					٠						٠	٠	٠	٠		•			•	٠	•	•	•	•	٠	٠	
٠				٠	٠						٠		٠	٠		٠	٠	٠	*	٠	٠	٠	•	•		٠	
				٠		٠			٠	٠		٠	*				•	•	٠	٠	•			•	•		
	٠			*	٠		٠				٠	•	٠	٠	•	٠	٠	•	•		٠	•	•	٠		•	
				٠				٠								٠		٠	٠	•	٠	٠	٠	٠	٠	•	
				٠		•				٠	٠	•			٠		٠	•	•	٠	٠	•	٠	٠	•	•	
				٠		٠	*			٠	•	•						•	•	٠	٠	•		٠	•	•	
	•			٠			٠	٠	٠		•	٠	٠			٠	•	•	•	•	٠	٠	•			•	
	٠		٠	٠						٠	٠			٠		•			٠		٠	•	٠	٠			
		•				٠					٠		٠	٠	٠	٠	٠	•	•	•	•				٠	•	
				٠	٠					•	٠				•			•	•	٠	٠	٠	•	٠	٠	•	•
		•									٠	٠			٠	٠	•	٠	٠	•					•	٠	
				٠		٠			٠	٠			٠					•	•		٠			٠	٠		
			•								٠		•	٠		٠	٠	•		•	٠	•			٠	٠	
				٠	٠	٠				٠	٠	•		٠		٠	•	•					٠		٠	٠	
	٠									٠	٠		٠	٠	٠	٠	٠	٠	•		٠	•		٠	٠		
٠	٠						•	٠			٠	٠	•		•		٠				٠	•		٠	•	•	•
	•			•	٠		٠	٠	٠	٠	٠	٠	•	•	•	•	•	•	٠	٠			٠	٠	٠	٠	•
٠.	٠	٠		٠				٠		•		٠	•		•	٠	٠	•	•	•	٠	•		•	٠	٠	•
	٠					٠	٠	٠		٠	٠		٠		•	٠	٠	•	•	•			٠	•	•	٠	•
						٠			٠		٠	٠				•	٠	٠	٠	٠	٠	٠	٠	٠		•	
	٠				٠	٠	٠		٠		٠	٠	٠	٠	•		•	•	٠	•			•		٠	٠	
٠	٠	٠	٠	٠		٠	•	•		•	٠	٠	٠		٠	•	٠	٠			٠		•	٠			
٠	٠	٠				•	٠			٠	•	•		٠			•	•	٠	•	٠			•	•	•	
٠	٠	٠	٠	•	٠			٠				•		٠		•	٠	٠	•	•	٠			٠	•	•	
	•					•	٠		٠	٠	•	٠	•	٠	,		•				٠		•	•	•	•	
		•	٠		•		•	•	٠			•	٠		•		٠	٠		•	•			٠		•	
	٠		•		٠	٠	٠	٠	٠		٠													•	•		
		٠		•			•			•	٠		•					•		•	٠		•		•	•	
٠			٠	٠	•				٠		٠		•								•		•	•	•	٠	
	٠	•	٠				٠				•	•					•		•	•	•		•			•	
	٠	٠	٠		٠		٠				•						•			•							
	٠	٠				٠	٠				٠						•	٠	•				•				
		•	٠	٠	٠	٠	•		٠	٠	٠									•		•		•	•		
	*			٠	•				٠		٠		•		•	•	•	•	•								
٠	٠	٠		•			•						•			•	٠	•					•			•	
٠	*		٠	٠	٠		٠		٠		٠						•		•	•	•						
•	٠	٠	٠	٠	٠					•							•		٠	•	•						
		٠		٠				٠		٠	•	٠			•					•					٠		

Ť																											
•	•																										
														,													
						•				•	ï																
						٠		٠										٠					٠	٠			
			•									٠												٠			
						٠																	٠	٠	٠	•	
٠			•			٠			٠		٠		•	٠	٠	•	٠	*			•	٠	•	٠	٠	•	•
٠	٠	٠				٠		•		٠	٠	٠	٠		•	٠	•	٠		٠	٠	٠		٠	٠	•	
	٠	٠	٠	٠		٠					•	•	•	٠	٠	٠	٠	٠	٠	•	•			•	٠	٠	•
٠	٠	٠	٠			٠	٠	٠	٠	•	٠	•	•	٠	٠			٠	•	•	•			•	•	•	
٠	٠	٠	٠	•		٠	٠			٠	٠	•	•	٠	•			•	•	•	•				•	•	
٠	٠	٠				٠		•	•		•						•	•		•	•	•					
٠	٠								•	•	٠	٠		•	•	•											
	•	•	•			•	٠	•																			
•	•	•																									
Ċ																											
						ï																					
													٠									•					
						·									•			•			٠				٠	٠	
											٠			٠	٠	٠		٠	٠	٠	٠		•			٠	
									٠		٠				٠	٠	•	٠	٠	٠	٠	٠	•	•		•	٠
			٠			٠	•	•		•	•	٠	٠	٠	٠	•				٠		٠			٠		
٠					•		٠	٠	٠	٠		٠		•		•		•					•			•	•
٠	٠		٠	٠		•				٠		٠		•						•		•		•	•	•	
٠	٠		٠		•		٠														•	•	•	•			
	٠			٠	•	٠	•				•	•		٠		٠	•	•	•	•		•					
٠	٠					•		•	•	•				•		•						•					
				•		•		•	•	•	٠		•	•	•	•	•			•		•	•	•	•	•	

 '

															- 0												
	•	•	•	٠	٠	٠			٠	٠	٠	٠	٠	•			٠		•	•	•					•	
		٠		٠	•	٠			٠	٠	٠	٠		•	•	٠		•							٠	•	
			٠	٠	٠	٠					٠	•	٠	٠				٠				٠	٠		٠	٠	
			٠											•	٠						٠	٠			٠	٠	
														,													
•	•	•	•	•						·																	
	٠					٠			٠	•	•	•	•		•	•	•	•	•	•	٠	٠				•	
•		٠	٠	٠	٠	٠			٠		٠	٠			٠							٠	•	•	•	•	
					٠				٠	٠	٠	٠	٠		٠				٠	٠	•	٠		٠	٠		
											٠	٠		٠	٠						٠	٠		•	٠	٠	
																						٠					
									·																		
•	٠	•	٠		•	•	•	•	٠	٠	•	•	•														
	٠	٠	٠				•	•	٠	٠	٠	٠		•		•	•	•	•		•	•		٠	٠	•	
	٠	٠	٠	٠	٠	•	٠			٠	٠	•		٠		٠	•	•	•	•		٠	•	٠	•	٠	
		٠	٠			٠		٠	٠	٠	٠	٠	٠	٠	•	٠			٠			٠	٠	•	٠		
		•				٠				٠		٠		٠		٠		٠	٠		٠	٠	٠	٠		٠	
						٠						٠							٠		٠	٠		٠			
																						٠					
												,															
•	•		٠		٠							1															
•																											
٠	٠		٠	٠	٠	•	٠	٠	٠			•	٠	٠	•	٠	٠	٠	•					٠	•	•	
	٠	٠				٠	•	٠	٠		٠	٠	٠	•		٠	•		٠	٠		•	٠	٠	٠	•	
									٠		٠	٠	٠			٠	٠	٠			٠	·	٠	٠	٠	•	
									ï										٠	٠					٠		
•			-	-	-	,							ends														

												٠		٠				٠						
																	٠							
												٠												
																					,			
																					,			
																					,			
									·															
																				٠				
																	,							
			,														·							
																					٠			
																				٠				
																	•							
																					٠			
														٠										
						٠														٠	٠			
				٠			٠				٠			•						٠	٠	٠		
	•							٠			×				٠		٠			٠	٠	٠	٠	
		٠					٠			٠										٠		٠	•	
						٠					٠					٠				٠		٠	٠	
					٠		٠				٠								٠			٠		
		٠			٠	٠							٠	٠	٠						٠	٠		
					٠		٠				٠		٠							٠				
														٠			٠							
						٠			•		٠						•							

	4	7	T. Phys									7/			
							×								
					,										
				,											
											ï				
Á															

iii.				7				1.17		77							To the same										
٠	•	٠	٠	٠	٠	•	٠	•	٠	٠	٠	٠	•	•	٠	٠	٠	٠	٠	•	•	•		٠	•	٠	
٠	٠			٠				•		•				٠	٠	٠	•	٠	٠		•		٠		•	٠	
							٠			٠						٠		٠	٠		•	•				•	
															٠									٠			
									÷																		
												٠											•				
																					٠,						
															٠										•		
																									٠		
												٠						٠							•		
		•																									
											٠							٠	٠	٠	٠						
٠														٠	٠								•				
٠					٠													•	٠			•		٠	•		
		•																		٠	·					•	
٠											٠			٠			•	•	•							٠	
		٠														•			•	٠	٠				•	•	
											٠					٠	•	٠	•	٠	•				•	•	
٠									٠								٠		•	•	٠			٠		•	٠
				٠	٠									٠			•	•	•	•	•	٠					•
٠						٠							٠				٠		•		•	٠		٠			
٠				٠			٠		٠		٠			•								•	٠				
٠													٠						•		٠	•					
							٠						•							•		•	٠			•	
		•				•																					
										•	٠		•				•							•			

٠	٠	•	٠	•	٠	٠			•	•		•	•	•	•	•		٠	•	•	•	•	•	•	•	•	
	٠	•	٠	•	•	•	•	٠	٠	•	٠		٠	٠	•	•	•	٠	•	٠	•			•	•	•	•
	•	٠	٠	٠	٠	٠	٠	•	•	•	•	٠	•	•	•	•	٠	•	•	•		•	•	•	•	٠	,
	•		٠	•	٠	٠		٠	•	•	•	٠	٠	٠	٠	•	•	٠	٠	٠	•	•				•	
						٠				٠	•	٠		•	•	•	٠	٠	•	٠	٠		•	٠	٠	•	•
٠	٠	٠					•	٠		•	•	٠		٠	•		٠	٠	•	٠	•			•	•	٠	
											•	٠	٠					٠	٠	٠				•	٠		•
		٠				٠		٠		٠	•	٠	٠	•			•	•	•	•	•				•		
	٠				•			•		٠	•	•	٠			•	٠	٠	٠	٠	٠		٠	٠	٠	٠	
							•		•	٠	٠		٠	٠			•	٠	٠				•			٠	
																			•								
٠													٠				٠										
																					٠						
											٠																
																	٠										
								٠									٠										
٠													•	•			٠		•	٠	٠	٠					
								٠																			٠
						٠	•										٠							٠		٠	•
								٠			٠																٠
																					٠			•			•
															٠						٠					٠	٠
																			•		٠	٠					•
											٠						•									٠	٠
		٠					٠	٠													٠	•		٠	٠	٠	•
							•			٠		•					٠		•		٠	•	٠	٠	٠	٠	٠
•		٠										•							٠	٠		•	٠		٠		•
	٠		•	•								•				٠	٠	٠	٠	٠		•	٠	٠	٠		
٠	٠											•	•			٠				٠			٠	٠			
	٠			٠			•		٠			٠	٠		٠		٠		٠	٠	٠		٠			٠	
	•								٠	٠	٠		٠				٠		٠		٠	•		•		٠	
	•			٠					•					•			٠				٠	•	٠	٠	•	٠	
	٠		٠				٠	٠	٠	٠	٠	•		٠	٠	٠	٠	•	•		•	•		•			
	٠	٠	•	٠	٠		•	٠	٠			•		•		•	•		•	٠	•	•	٠	•		•	
													٠		٠	٠	٠	•	٠		•	•	٠	٠	٠	٠	
	•																										
	•																					٠	٠		•	٠	
							٠																		٠		
																				٠			٠		٠		
																			пп								

4							7 1																				,
														٠													
											٠																
					,																						
																	,										
·																											
	•																								•	•	
•	•												•										٠		•	•	
				•																					•	•	
•																									٠	•	•
			•	٠			•	•	•	•	•	•	•	•	•	•		•	•				•		٠	•	
٠			•		•	٠	•	•	٠	٠	٠	٠	٠	•		٠	٠	٠	٠	٠			٠	٠	•	•	
	•			٠	٠	•	•	٠	٠	•	•	•				٠	٠	•	٠	٠	•	٠			٠	٠	
٠		٠	•	٠	•	٠	٠	•	٠	٠	٠	٠	٠	٠	٠	٠	٠	٠	٠	٠	•	•	•	٠	٠	•	
						٠	•		٠	•	٠		٠		٠	•			٠		•	٠	٠	•	٠	٠	•
	٠		•	٠	•	٠	•		٠	٠	٠	٠	٠	٠		٠	٠	•			•	•		٠	•	•	٠
			٠				٠						•	٠								٠	٠	٠			
	•			•										•		٠	٠	•	٠						•	٠	•
	٠									٠				•	٠			٠			٠		•	•	٠		
									٠		٠			٠		٠			٠	٠	٠	٠			•		
												¥															
												•															
									•																		
	-			100	2007	too!			200	707.5																	

		•	•	•																							
															,												
										,																	
																										•	
																				٠		٠					
								•											٠		•		•	٠		٠	
											•					•					٠		•		•	٠	
																٠	٠	٠		•			٠		•	•	•
											٠	٠							٠	٠	٠	٠		٠	•		
		٠							٠	٠	٠				٠	•	٠	•	•	•					•	•	
٠			•		٠		•		٠	•	٠	•	•			•	٠	٠	٠	•		•	•		•		
		٠	٠		•	٠	•				٠	•	•	٠				•	•	٠	•	•	٠	•	•	٠	
٠					٠	٠	•			٠				٠		•	•	•	٠		•	•	•	•	•		
		٠	٠	٠	•	•	•	•		٠	•	•	•	•					•				•	•			
٠	•		٠		٠	٠	•		٠						•	•	•	•	•	•	•	i					
•		٠	•			•	•			•	•	•	•		•												
			•		•	•	•	•																			
	•	•	•	•		•	•																				
•	•	•																									
				i																							
														٠			٠	•							•		٠
							•														•				•	•	
			٠	•	٠		٠	٠	٠	٠	٠	•	•	•			•		•			•		•	•	•	

					•					•	٠	•		•	٠	•		•	•	•	•	•	•	•	•	•	
•	•		•	•	•	•	•		•	•	•																
			•	٠	•	٠	•		•	•	٠	•	•	•		•	•	•			•	•	•	•		•	
												٠	٠	•			٠			٠	٠	•	•	•	٠	•	
	•	•	•				•																				
•	•	•	٠	*				•			•	•		•	•	•	•	•	•								
	•			•		٠	٠	٠				•		•	•		•	•	•	•	•		•		•		
															•	٠	٠		•	•	*	•	•	•		٠	
	-			6	5)	6																					
	•		•	•	•	•				•	•	•	•														
	•	•	•	٠	•	•	٠	•	•		•				•		•		•		•	•		•	•	•	
										٠			٠		•	٠	•	٠	•	•	٠	٠				•	
																						٠	٠	٠		•	٠
•	•	•	•	•	•																						
			٠	•	•	•		•	•	•	•		•	•		٠	•										
			٠		•	•		•	•	٠	٠	٠	٠	•		•				•	•	•	•	•	•	•	
													•	٠	٠	•		•	٠	•	•	٠	٠	•	•	•	•
																							٠	٠			
•	•	•	•	•	•	•	•																				
	•		•	•	•	•	•	•	•	•	•	•	•	•	•				•		•						
							•	٠	٠	٠		•	•				•	•		•			•				
																٠	٠	•			•			•	٠		
•		•			•	•	•	•																			
		•	٠		•	*		•	•	•	٠	•	•	•	•	•	•	•	•	•	•	•					
					•			•	•	•	٠	•	٠		•	•	٠	•			٠	٠	•	•		٠	
																					٠	•	٠	٠	٠	٠	• ,
																									•		
																											•
		. ,																									•

	•																										
																			•	٠			٠				
																							•		•	•	•
																								•	•	٠	•
•			٠	•		٠																					
٠				•																							
•																											
																									٠		
												٠										٠		٠		٠	
																								٠		•	
	×				٠		•															•			•		
٠	٠					•																•					
												•															
																			٠			٠			•	٠	
									•			٠		•	٠			٠	•		•		٠	•	٠	٠	•
٠		٠	٠				٠								•		٠	٠	٠		•	•	•			•	•
٠				٠	٠	٠		٠				•	٠	•		•											
		•			•			•				•	•														
٠																											
																											•
													٠												٠		
										٠	٠			•		٠	٠	٠		•	•		٠	٠		•	
								. •		•	٠		•	•	٠					•	•			٠		•	
																						ř.					

																*							•		•	٠		
•		•	•	•			٠	•	•	•	٠		•	•		•	•	•		•				•				
٠				٠			•	٠	٠	٠	٠		٠	•		٠	•		•			•	•	•	٠	•	•	
																									•	٠	•	
•		•	•	•	٠	•		٠	•		•																	
•			٠	٠	٠	•		•	٠	٠	•		•		•				•	•	•	•	٠	•	•	•		•
			•		٠	•	٠				٠	٠	٠	٠	•	٠	٠	•	٠	٠	•	٠	٠	٠		•		
																							٠		•	٠	٠	
•			-																									
٠		•	٠	•	•	•	•	•	•	•		•	٠						•			•	-	-		-	~	
				٠	٠	٠	•	٠	٠	٠	٠	٠	٠	•	٠	٠	•	•	•	٠	٠	•	٠	•	•	٠	٠	
							٠								٠	٠	٠			•	٠		٠	٠		٠	٠	
		ï																										
		•	•	•	•																							
	•	•	•		•	•	•	•	٠	٠	٠	٠	٠	٠		٠	•		•	•		•		•	•	•	•	
		•	٠		•	٠	•	٠	٠	٠	*	•	٠		٠		٠	•	٠	•	•	٠	٠	•	٠	٠	•	
											¥			٠				٠			•	٠	•				٠	
																						,						
	•	•	•	٠	•	•	•	•																				
	•	٠	٠	•		•	•	•	٠	٠	•	•	•	•	•	٠	•	٠	٠	•	•	•	•	•	•	•	•	•
	•	•	٠	٠			٠		٠	٠		٠	٠	٠	٠	٠	٠	٠	•	٠	٠	٠	•	•	•	•		
																٠	٠					٠	٠			٠	•	
	•	•	٠	•	٠	٠	•	•	•																			
	•	•						•								•	•	•										
						٠				*				٠				•		٠	٠	٠	٠		٠	٠	٠	
																	٠			٠								
	•																											
																					•							
	•			٠	•	٠	٠	٠		٠		•		٠	٠	٠	٠	•	•	•	٠	٠	,		•		•	
																		•				٠		٠	•	•		٠.